怀仁集王羲之书《圣教序》

经典全集·中国历代经典碑帖

杨建飞 主编

中国美术学院出版社

经典全集系列主编：杨建飞

特约编辑：厉家玮

图书策划：杭州书豪文化创意有限公司

策 划 人：石博文 张金亮

责任编辑：史梦龙

责任校对：杨轩飞

责任印制：娄贤杰

图书在版编目（ＣＩＰ）数据

怀仁集王羲之书《圣教序》／杨建飞主编．－－杭州：
中国美术学院出版社，2018.12
　（经典全集·中国历代经典碑帖）
　ISBN 978-7-5503-1858-8

　Ⅰ．①怀...　Ⅱ．①杨...　Ⅲ．①行书－碑帖－中国－东
晋时代　Ⅳ．① J292.23

中国版本图书馆 CIP 数据核字 (2018) 第 275239 号

怀仁集王羲之书《圣教序》
杨建飞　主编

出 品 人：祝平凡

出版发行：中国美术学院出版社

地　　址：中国·杭州市南山路 218 号／邮政编码：310002

网　　址：http://www.caapress.com

经　　销：全国新华书店

印　　刷：杭州华艺印刷有限公司

版　　次：2018 年 12 月第 1 版

印　　次：2018 年 12 月第 1 次印刷

开　　本：710mm×889mm 1/8

印　　张：5

印　　数：00001—10000

书　　号：ISBN 978-7-5503-1858-8

定　　价：35.00 元

前言

文字产生之初是为了帮助人们传递信息、交流思想。中华文明之所以能绵延五千多年且依然生生不息，在文化传承与传播方面发挥了重要作用的方块字实在功不可没。鲁迅先生曾说：『中国文字有三美，音以感耳，形以感目，意以感心。』的确，与世界上其他的一些表音文字相比，中国的文字不仅有音，而且有形、有义。每一个字的背后都凝聚着先人的智慧，体现了他们认识世界、观察万物的方式，因而具有极其深厚的文化内涵，并为后来蓬勃发展的书法艺术提供了良好的基础。

谈到书法，相信大多数人都不会感到陌生。作为一门博大精深、源远流长的传统艺术，中国书法与汉字一样，都是中华文化的重要构成部分。不过，相较而言，文字偏于实用，而书法则更多地属于艺术的范畴。简单来说，书法作品就是用书刻工具在载体上留下的痕迹。但这痕迹不是随意挥洒的，在创作过程中，书法家借助手中的工具来抒发自己的情感，时缓时急、顿挫自如，具体视当时的心境而定。认真观赏一幅书法作品时，我们仿佛可以透过一个个灵动的字感受到书法家个人的文化素养、个性态度，于无声中获得美的体验和文化熏陶。

从甲骨文、金文、篆书、隶书、行书，到草书、楷书，不同时期的汉字，其书写方法和字体结构各有特色。然而，不管书法家们的风格如何迥异，优秀的书法作品总能受到人们的喜爱和推崇，从而经受住时间的考验，流传至今，熠熠生辉。另外，从全球化的角度来看，书法艺术从很早的时候就超越了国界，成为中华民族与世界上其他民族交往的媒介之一，使许多国家和地区的经济、文化事业在原有基础上实现了新的飞跃。

生活在高速发展的现代社会，人们的精神文化世界比以前任何时期都更为丰富。在不同文化和各种文化产品相互碰撞的过程中，书法艺术也遭遇了不小的挑战。随着互联网在生活中的普及和深入，人们写字的机会越来越少，更不用说拿毛笔创作作品了。然而，有一点是毋庸置疑的，那就是书法艺术在我们工作、学习、生活的方方面面依然有着很高的应用价值。许多书法作品，其内容本身或是反映了特定时期的重要事件，或是表达了书法家的个人境遇，为身处后世的人们了解和研究当时的社会状况提供了珍贵的资料。

基于以上所述的种种原因，我们精选碑帖，用简洁大方的排版、现代化的印刷技术，策划了这套『中国历代经典碑帖』，希望为广大书法爱好者提供优质的研习素材。

简 介

唐太宗时，玄奘法师（唐三藏）远赴天竺（今印度）求经，历经十七年，带回大量佛教典籍，藏于慈恩寺内新建的大雁塔内。为了纪念这一历史事件，唐太宗特地撰写了《大唐三藏圣教序》，当时还是太子的唐高宗撰写了《述三藏圣教序记》，命褚遂良书写，刻石后立在慈恩寺内，是为《雁塔圣教序》。

《怀仁集王羲之书〈圣教序〉》是由弘福寺僧怀仁搜集、整理王羲之行书真迹而成，前后共耗时二十四年，刻碑并立于长安弘福寺。对于集字成碑一事，明代王世贞《弇州山人稿》评曰：『《圣教序》书法为百代楷模，病之者第谓其结体无别构，偏旁多假借，盖集书不得不尔。』此言得之。虽说此碑是集字作品，但经过精心编排后，全碑总体上显得疏密得宜、流畅飘逸，生动地再现了王羲之书法的气韵，有人认为它几乎可以与《兰亭序》相媲美。

三藏：结集佛法
教义的经典，包
括律藏、经藏、
论藏三部分。

弘福寺：位于陕
西西安，建于唐
太宗贞观八年。
十九年正月，玄
奘自西域归来，
所携回的佛教经
典均置于此寺。

沙门：出家者的
通称。

二仪：天地。一
说指日月。

覆载：覆盖、承
载，指包容万物。

含生：一切有生
命者。多指人类。

大唐三藏聖教序

太宗文皇帝製

弘福寺沙門懷仁集晉右

將軍王羲之書

蓋聞二儀有像顯覆載以含

大唐三藏圣教序。／太宗文皇帝制。／弘福寺沙门怀仁集晋右／将军王羲之书。／盖闻二仪有像，显覆载以含／

〇〇一

四时：四季。

潜：隐藏，不露在表面。

化物：意为感化万物。

窥天鉴地：指仔细观察天地。

庸愚：指庸下愚昧之人。

端：指事物发展所依据的道理。

明：懂得，了解。

洞：透彻，清楚。

贤哲：指贤明睿智的人。

罕：少。

穷：穷尽。

数：天数，理数。

苞：这里的『苞』通『包』，表示天地包含于阴阳之中。

处：存在，置身。

四時無形潛寒暑以化物

是以窺天鑑地庸愚皆識其

端明陰洞陽賢哲罕窮其數

然而天地苞乎陰陽而易識

者以其有像也陰陽處乎天

显：露在外面，容易看出来。

崇虚：指佛教所崇尚的理念往往非常虚无。

乘幽控寂：以沉静幽深的方式控制寂静。

弘济：这里指广为救助。

万品：泛指世间万物。

典御：意为掌管、治理。

十方：佛教中指上天、下地、东、西、南、北、生门、死位、过去、未来十个方向。

威灵：神灵及其威力。

地而难窥者以其无形也故
像显可征难思不或形潜
莫睹在智犹迷况乎佛道崇
虚乘幽控寂弘济万品典御
十方举威灵而无上抑神力

地而难窥者，以其无形也。故/知像显可征，虽愚不惑;形潜/莫睹，在智犹迷。况乎佛道崇/虚，乘幽控寂。弘济万品，典御/十方。举威灵而无上，抑神力/

弥：遍布，充满。

豪厘：即『毫厘』，形容数量很少。

千劫：佛教中指旷远的时间和无数生灭成坏。现多指数不尽的劫数与磨难。

百福：多福。

妙道：至道，精妙的道理。

际：交界或靠边的地方。

法流：比喻佛法之传续犹如川河之流。

湛寂：沉寂。

挹：舀。

而无下。大之则弥於宇宙而

之则攝於豪釐無滅無生

千劫而不古若隐若顯運百

福而長今妙道凝玄遵之莫

知其際法流湛寂挹之莫測

源：水流的起始之处。

蠢蠢：形容愚笨的样子。

凡愚：指平凡而愚昧的人。

区区：形容微不足道。

庸鄙：平庸鄙俗的人。

或：通「惑」。

大教：即佛教。

西土：这里指佛教的发源地印度。因为印度在中国以西，所以称其为「西土」。

汉庭：指汉朝。

东域：这里指中国，与「西土」相对。

分形分迹：开天辟地，万物分化。

驰：传播。

其源。故知蠢蠢凡愚，区区庸鄙，／投其旨趣，能无疑或者哉？／然则大教之兴，基乎西土。腾／汉庭而皎梦，照东域而流慈。／昔者分形分迹之时，言未驰／

而成化，当常现常之世，民仰／德而知遵。及乎晦影归真，迁／仪越世。金容掩色，不镜三千／之光；丽象开图，空端
四八之／相。于是微言广被，拯含类于／

成化：这里指完
成教化。

当常现常：佛教
语。「当常」认
为佛性为后天始
有，「现常」认
为佛性先天即有。

归真：佛教语。
还其本来的状态。
泛指人的死亡。

金容：指金光明
亮的佛像面容。

三千：佛教中，
一千个小千世界
为「中千世界」，
一千个中千世界
为「大千世界」。
由于里面有小千、
中千、大千，所
以「大千世界」
又称「三千大千
世界」。

丽象：光彩四射
的景象。

四八之相：指佛陀
所具有的三十二种
庄严德相。

微言：精深微妙
的言辞。

广被：遍及。

含美：遍及。
佛教语。指
世间各类众生。

而成化當常現常之世民師
德而知遵及乎晦影歸真遷
儀越世金容掩色不鏡三千
之光麗象開圖空端四八
相於是激言廣被拯含類於

三途：亦作「三涂」，即火涂、刀涂、血涂，义同地狱涂、畜生涂、饿鬼涂，皆因身口意等恶业所引生之处。

遗训：指前人留下的或逝者生前所说的有教育意义的话。

群生：泛指一切生物。

十地：佛教中指菩萨修行所经历的十个境界。

真教：指佛法。

曲学：指囿于一隅之学。也比喻学识浅陋的人。

纷纠：纷乱。

空有：佛教中指相反相成的真俗两谛。空，法性；有，幻相。

大小之乘：指佛教的大乘和小乘两个派别。大乘强调救世利他，相信人人可以修得佛陀一样的智慧。小乘则强调修身持戒，以求自我解脱。

三途遺訓遐宣導羣生于十
地然而真教難仰莫能一其
旨歸曲學易遵耶正指焉紛
糾所以空有之論或俗而
退難大小之乗乍沿時而隆

三途：遗训遐宣，导群生于十／地。然而真教难仰，莫能一其／旨归；曲学易遵，耶正于焉纷／纠。所以空有之论，或习俗而／是非，大小之乘，乍沿时而隆／

〇〇七

隆替：指事物的兴盛和衰落。

贞敏：心志专一而又聪敏好学。

三空：佛教语。有多种说法。一说指人空（或我空、生空）、法空、俱空。

四忍：指得无生忍、得无灭忍、得因缘忍、得无住忍。

松风水月：像松风那样清朗，似水月那样明洁。

仙露明珠：形容一个人风神秀异。

讵：岂，难道。

方：这里意为比拟，相当。

朗润：明朗朗润泽。

替有玄奘法师者法门之领

袖也幼怀贞敏早悟三空之

心长契神情先苞四忍之行

松风水月未足比其清华

露明珠讵能方其朗润故

無累：形容沒有牽累。

六塵：佛教語。指色、聲、香、味、觸、法六境。此六境與六根相接，則染污淨心，因而稱『塵』。

迥：遠。

凝心：專心，一心一意。

無對：無雙、無敵。

內境：內心境界。

正法：指佛所說的正確、真實的道理。

陵遲：衰敗，崩壞。

深文：含義深奧的文字。

訛謬：差錯謬誤。

分條析理：有條有理，深刻精辟。扮，通『析』。

智通無累，神測未形。超六塵／而迥出，只千古而無對。凝心／內境，悲正法之陵遲，棲慮玄／門，慨深文之訛謬。思欲分條析／理，廣彼前聞，截偽續真，開茲／

翘心：仰慕。

往：去，到。

乘危：登上或踏上危险之地，犹言冒险。

远迈：远行。

杖策：拄杖。杖，同「仗」，凭借。策，拐杖。侍，

空外：野外，天外。

迷天：弥漫天空迷，通「弥」。

烟霞：烟雾和云霞，引申为红尘俗世。

蹑霜雨：在霜雨中前行。蹑，踩。

深：深切。

西宇：指佛教的
发源地印度。这
一部分写玄奘西
行至印度的路途
十分艰险，过程
十分曲折。

双林：释迦牟尼
涅槃处。

八水：佛教中指
印度的八条大河，
据《涅槃经》所载，
分别是恒河、阎
摩罗河、萨罗河、
阿夷罗跋提河、
摩诃河、辛头河、
博叉河、悉陀河。

味道：体察道理。

餐风：指生活于
山野。

鹿苑：即『鹿苑』，
鹿野苑的省称。
据说为释迦牟尼
得道后第一次讲
法的地方。

鹫峰：灵鹫山
据说如来曾在此
讲《法华》等经。

至言：佛教中精
深玄妙的理论。

踪。诚重劳轻，求深愿达。周游\西宇，十有七年。穷历道邦，询\求正教。双林八水，味道餐风。\鹿苑鹫峰，瞻奇仰异。

诚重劳轻，求深愿达。周游\西宇，十有七年。穷历道邦，询\承至\言于先圣，受真教于上贤。探\

遘诚重劳径求深别達周遊

西宇十有七年窮歷道邦詢

求正教雙林八水味道湌風

鹿菀鷲峰瞻奇仰異

扵先聖受真教扵上賢探

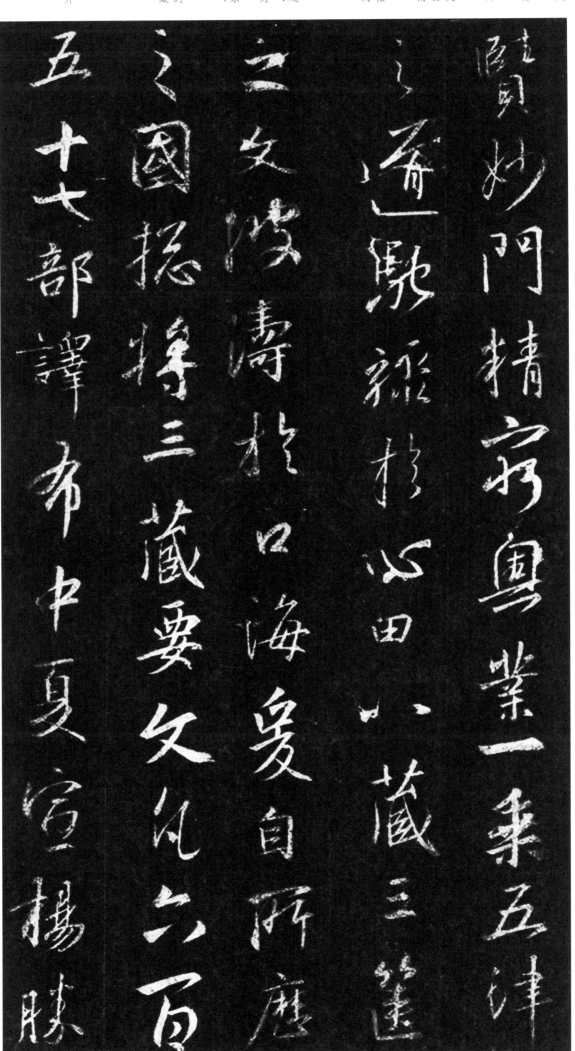

赜妙门，精穷奥业。一乘五律〈之道，驰骤于心田；八藏三箧〉之文，波涛于口海。爰自所历〉之国，总将三藏要文凡六百〉五十七部，译布中夏，宣扬胜〉

探赜：探索深奥的道理。

妙门：指领悟精微妙理的门径。

精穷：精心钻研探求。

奥业：高深玄奥之业，强调需要花费特别多的精力来钻研。

一乘：佛教中指引导众生成佛的唯一方法。

五律：佛教典籍。

八藏：佛所说之圣教分为胎化藏、中阴藏、摩诃衍方等藏、戒律藏、十住菩萨藏、杂藏、金刚藏、佛藏，共八种。

三箧：指佛教的声闻藏、缘觉藏和菩萨藏。

爰：于是。

凡：总共。

译布：指翻译并传播。

慈云：喻佛之慈心广大，犹如大云覆盖世界众生。

西极：指印度。

东垂：指中国。

复：再，又。

苍生：指百姓、一切生灵。

火宅：比喻充满苦难的尘世。

迷途：佛教语。犹迷津。

爱水：佛教中泛指情欲。

臻：达到。

恶因业坠，善以缘升：佛教认为业有善恶之分，为恶即造孽，行善则积福。

业。引慈云于西极，注法雨于／东垂。圣教缺而复全，苍生罪／而还福。湿火宅之干焰，共拔／迷途；朗爱水之昏波，同臻彼／岸。是知恶因业坠，善以缘升。／

升坠之端，惟人所托。譬夫桂生／高岭，云露方得泫其花；莲／出渌波，飞尘不能污其叶。非／莲性自洁而桂质本贞，良由／所附者高，则微物不能累；所／

端：事情的起因。

托：依赖。

譬：比喻，比方。

泫：水珠滴下的样子。

渌波：清波。

良：诚然，的确。

附：依傍，依附。

微物：指细小低微的事物。

累：拖累。

凭：（身体等）靠着。

沾：因接触而被东西附着上。

资：供给，提供。

卉木：草木。

庆：福泽。

缘：沿着。

冀：希望。

流施：广为流传。

遐敷：言传播至极远的地方。

永大：永远光大。

凭者净，则浊类不能沾。夫以〈卉木无知，犹资善而成善，况〈乎人伦有识，不缘庆而求庆？〉方冀兹经流施，将日月而无〈穷；斯福遐敷，与乾坤而永大。〉

朕才谢珪璋言惭博达至
于内典尤所未闲昨制序文
深为鄙拙唯恐秽翰墨于金
简标瓦砾于珠林忽得来书
谬承褒赞循躬省虑弥益

珪璋：古代的玉制礼器。可用于比喻高尚的德才。此处的「才谢珪璋」是自谦的说法。这一部分是唐太宗收到玄奘的谢启后所作的答谢之词。

内典：佛教徒用来称呼佛经。

闲：通「娴」，娴熟。

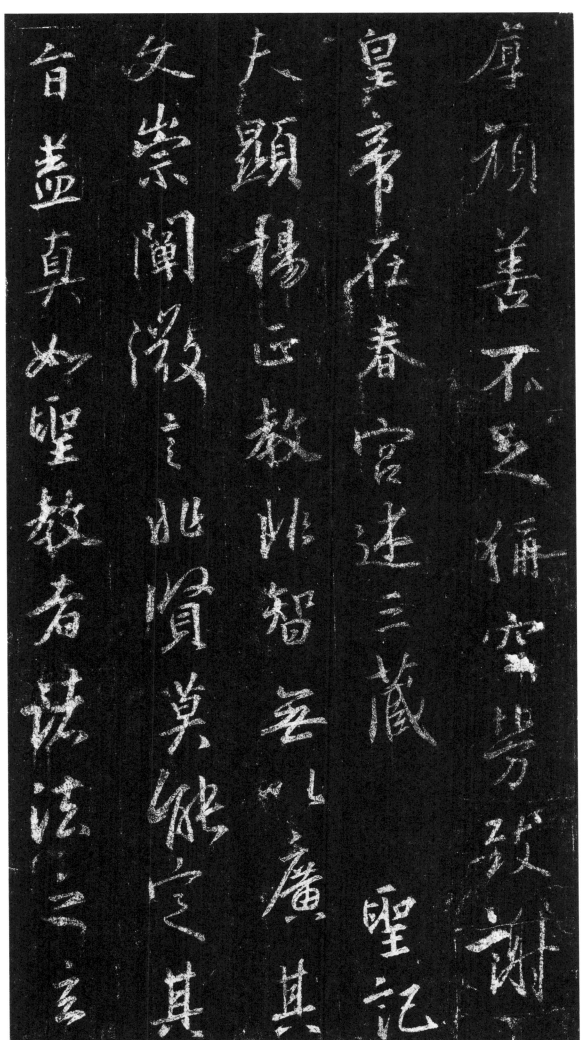

皇帝：此处是指
唐高宗李治。
春宫：封建时代
太子居住的宫室。

显扬：即彰显、
发扬。

旨：意义，目的。

厚颜。善不足称，空劳致谢。／皇帝在春宫述三藏圣记。／夫显扬正教，非智无以广其／文；崇阐微言，非贤莫能定其／旨。盖真如圣教者，诸法之玄／

轨躅：本义是车轮碾过后留下的痕迹。这里指法则、规范。

综括：指综合、概括。

奥旨：即深奥的含义。

体悟：亲身经验、体悟。

机要：精义要旨。

词茂道旷：文辞丰富，道理深远。

浅显义幽：文辞浅显，义理幽深。

究：仔细推求，追查。

圣慈：形容圣明而慈祥。

被：遮盖，覆盖。

宗衆經之軌躅也綜括宏遠

奧旨遐深極空有之精溦體

生滅之機要詞茂道曠尋

者不究其源文顯義幽履之

者莫測其際故知聖慈所被

業無善而不臻；妙化所敷，緣／無惡而不剪。開法網之綱紀，弘／六度之正教；拯群有之塗炭，／啟三藏之秘扃。是以／名無翼／而長飛，道無根而永固。道名／

不臻：不到。

妙化：指佛教以妙法化物。

数：施行。

剪：截断。

法网：这里指佛教严密的戒律。

六度：佛教中指人由生死之此岸到达涅槃之彼岸的六种法门，即布施、持戒、忍辱、精进、静虑(禅定)、智慧(般若)。

群有：佛教中指世间众生。

涂炭：比喻极其困苦的境遇。

秘扃：秘门，关键。扃，从外面关门的闩、钩，泛指门扇。

翼：鸟类的翅膀。

流庆：传播善缘、福泽。

遂古：指遥远的古代。

镇常：经常。

应身：指佛、菩萨应身显现出不同的化身。

尘劫：泛指尘世的劫难。

二音：即上文所说的『晨钟夕梵』，钟声与诵经声。

鹫峰：此指佛寺。

慧日：佛教中用以比喻普照众生的佛光。

鹿菀：亦指佛寺。

排空：冲向天空，高升到天空中。

宝盖：佛道、帝王仪仗等的伞盖。

流庆，历遂古而镇常；赴感应〈身，经尘劫而不朽。晨钟夕梵，交〈二音于鹫峰；慧日法流，转双〈轮于鹿菀。排空宝盖，接翔云〈而共飞；庄野春林，与天花而合〈

（书法正文）

流发遂古而镇常赴感
应身锺尘劫而不朽晨锺夕梵
交二音于鹫峰慧日法流搏
轮扵鹿菀排空宝盖接翔云
而共飞庄野春林与天花而合

伏惟：伏在地上想。这是下对上陈述时表尊敬的用语。

上玄：上天。

垂拱而治：比喻统治者垂衣拱手，毫不费力地就能使天下太平。

八荒：泛指四面八方，这里的含义近于『天下』。

黔黎：指平民百姓。黔，黔首。黎，黎民。

敛袵：整理衣襟，以示恭敬。

朝：这里表示使万国来朝见。

朽骨：死者之骨，泛指逝者。

石室：与下文的『金匮』都指国家收藏重要文献的地方。

贝叶：棕榈科植物贝叶棕，刻写于贝叶上的经文可保存数百年。

及：达到，推及。

流：传播。

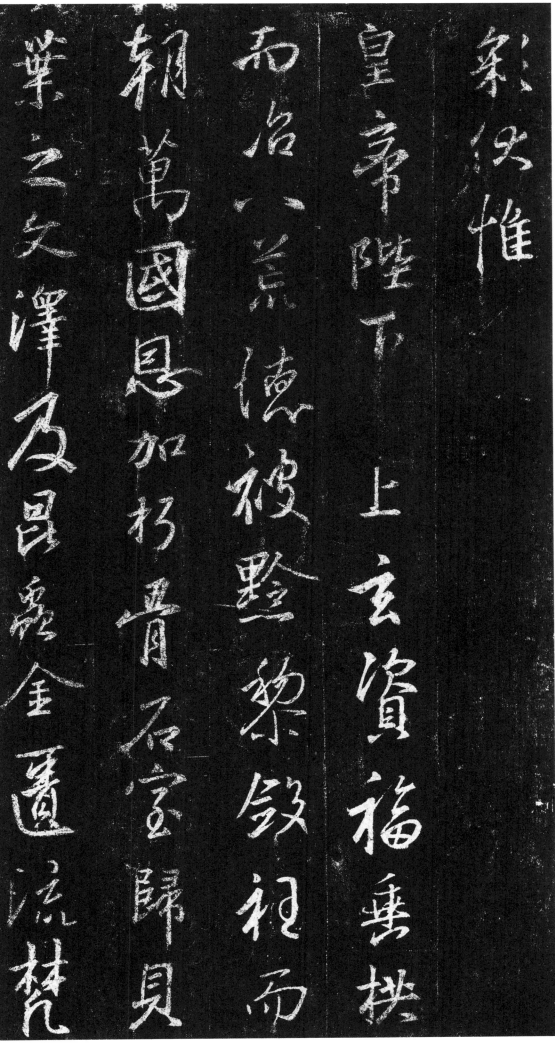

彩。伏惟＼皇帝陛下，上玄资福，垂拱＼而治八荒；德被黔黎，敛袵而＼朝万国。恩加朽骨，石室归贝＼叶之文，泽及昆虫，金匮流梵＼

〇二一

偈：佛经唱词。

阿耨达水：即阿耨达池的池水。

阿耨达池：阿耨达池在古印度北，据传为阎浮提四大河的发源地。

神甸：指中国。

八川：中国古代关中地区的八条河流分别是灞（产）、泾渭、沪（产）、泾渭、鄜（丰、沣）、镐（沔）、鄗、潦（涝）、潏（沇）。

耆阇崛山：灵鹫山的梵语音译。

嵩华：中岳嵩山、西岳华山。

靡：没有。

归心：这里指归附的诚心。

智地：佛教指实证真理的境界。

恳诚：这里用作名词，诚恳的心。

重昏：表示十分昏暗。

烛：点燃。

慧炬：佛教中指
无幽不照的智慧。

法雨：佛教中指
佛法像雨一样润
泽万物。

异流：指水分开
流动。

会：聚合，合在
一起。

汤武：商汤与周
武王的并称。

校：表示查对并
评定。

尧舜：尧和舜，
传说中上古的两
位贤明君主。

凤：早。

聪令：聪明而有
美才。

炬之光；火宅之朝，降法雨之／泽。于是百川异流，同会于海；／万区分义，总成乎实。岂与汤／武校其优劣，尧舜比／其圣德／者哉！玄奘法师者，夙怀聪令，／

立志夷简。神清韶龀之年，体／拔浮华之世。凝情定室，匿迹／幽岩。栖息三禅，巡游十地。超六／尘之境，独步迦维，／会一乘之旨，／随机化物。以中华之无质，寻／

夷简：平易质朴。

神清：谓心神清朗。

韶龀：指孩童垂髫换齿的年纪。

浮华：指虚浮不实的荣华富贵。

凝情：情意专注。

定室：指禅室、佛寺。

匿迹：隐藏自己，不露形迹。

三禅：佛教语。指色界之第三禅天，此天名定生喜乐地。

迦维："迦维罗卫"的省称，为释迦牟尼诞生的地方。

会：熟悉，通晓。

立志夷简神清韶龀之年體 拔浮華之世凝情定室匿 嚴栖息三禪巡遊十地超 塵之境獨步迦維會一乘之旨 隨機化物以中華之無質寻

涉：泛指从水上经过。

满字：梵字字母的一种，悉昙体，由摩多（母音）和体文（子音）两部分构成。这里用满字指代用梵文写成的佛经。

有：通「又」。

释典：佛教经典。

利物：益于万物。

贞观十九年：公元六四五年。「贞观」是唐太宗李世民的年号，历时二十三年。

印度之真文。远涉恒河，终期／满字。频登雪岭，更获半珠。问／道往还，十有七载。备通释典，／利物为心。以贞观／十九年二月／六日，奉／

敕于弘福寺翻译圣教要／文凡六百五十七部。引大海之／法流，洗尘劳而不竭；传智灯／之长焰，皎幽暗而恒明。自非／久植胜缘，何以显扬斯旨。所／

敕：皇帝的诏令。

尘劳：佛教中指世俗生活所带来的纷扰。

智灯：佛教中指照破迷暗的智慧之灯。

皎：这里是照亮的意思。

恒：经常。

胜缘：佛教语。善缘。

敕於弘福寺翻譯聖教要

文凡六百五十七部引大海之

法流洗塵勞而不竭傳智燈

之長焰皎幽闇而恒明自非

久植勝緣何以顯揚斯旨所

法相：佛教语。
谓诸法真实之相。

常住：永久存在。

三光：日、月、星的合称。

御：封建社会用来形容与皇帝有关的事物或事务。

金石之声：形容文字铿锵有力。

治：李治。

轻尘足岳：微小的尘土足以积成高山。

谓法相常住，齐三光之明；／我皇福臻，同二仪之固。伏见／御制众经论序，照古腾今，理／含金石之声，文抱风云之润。／治辄以轻尘足岳，坠露添流，

略举大纲，以为斯记。／治素无才学，性不聪敏。内典／诸文，殊未观揽。所作论序，鄙／拙尤繁。忽见来书，褒扬赞／述。抚躬自省，惭悚交并。劳／

略举大纲以为斯记治素无才学性不聪敏内典诸文殊未观揽所作论序鄙拙尤繁忽见来书褒扬赞述抚躬自省惭悚交并劳

略：简单。跟
「详」相对。

自「治素无才学」
至「深以为愧」
的几句是李治收
到玄奘谢启后回
复的答谢之词。

揽：通「览」。

抚躬自省：自我
反省。

臻：来到。

般若波罗蜜多心经：简称《心经》。为大乘佛教第一经典和核心。

自「观自在菩萨」至「菩提莎婆诃」为玄奘所译的《般若波罗蜜多心经》。

观自在菩萨：也译作「观世音菩萨」，佛教中慈悲和智慧的象征。

般若：梵文音译，意为智慧。

行：修行。

师等遠臻深以為愧

貞觀廿二年八月三日內

般若波羅蜜多心經

沙門玄奘奉　詔譯

觀自在菩薩行深般若波羅

师等远臻，深以为愧。〉贞观廿二年八月三日内（府）。〉般若波罗蜜多心经。〉沙门玄奘奉诏译。〉观自在菩萨，行
深般若波罗

波罗蜜多：梵文
音译，意为『度』，
即度生死苦海，
到达涅槃彼岸。

五蕴：指色蕴、
受蕴、想蕴、行蕴、
识蕴。佛教认为
世间一切都由五
蕴和合而成。

舍利子：即舍利
弗，释迦牟尼
佛的十大弟子之
一，被称为『智
慧第一』。此处
呼其名，意在告
示众人：般若波
罗蜜多法门，非
有深心智慧者而
不能得入之。

色：形色。指一
切物质形态。
空：虚空。但并
不是指空无所有，
而是指实相。

空不异色：真空
与形色没有什么
区别。

不生不灭：佛家
语，认为佛法无
生灭变迁，即『常
住』之异名。

蜜多时，照见五蕴皆空，度一／切苦厄。舍利子！色不异空，空／不异色；色即是空，空即是色。／受想行识，亦复如是。／舍利子！／是诸法空相：不生不灭，不垢／

蜜多時照見五蘊皆空度一

切苦厄舍利子色不異空

不異色色即是空空即是色

受想行識亦復如是舍利

是諸法空相不生不滅不垢

眼耳鼻舌身意：为「六根」，能摄取「六性」，即后文的「色声香味触法」，生长出「六识」（眼识、耳识、鼻识、舌识、身识、意识）。这里是指众生由于外务，其真性易被蒙蔽。

无眼识界，乃至无意识界：此言『十八界』即『六根』『六识』『六境』三者。

无明：痴暗。

不净不增不减是故空中无

色无受想行识无眼

舌身意无色声香味触法

无眼界乃至无意识界无

明无无明尽乃至无老死

不净，不增不减。是故空中无／色，无受想行识，无眼耳鼻／舌身意，无色声香味触法。／无眼界，乃至无意识界。无无／明，亦无无明尽。乃至无老死，／

苦集灭道：指四／谛道理，也称四／谛法门。简单来／说即『知苦、断／集、修道、证灭』。

菩提萨埵：全称／为『菩提萨埵摩／诃萨』，意为『大／菩萨』。

挂碍：指牵挂与／妨碍。

涅槃：佛教教义／认为涅槃是经过／修行后达到的理／想境界，这种状／态下永远没有烦／恼、痛苦、轮回。

三世：指过去、／现在、未来。可／理解成一切时间／和空间。

阿耨多罗三藐三
菩提：意译为
「无上正等正
觉」。指佛陀所
觉悟之智慧。

咒：梵文词汇的
音译，也作「总
持」，表示有力
量的语言。

诸佛依般若波罗蜜多得

阿耨多罗三藐三菩提故知

般若波罗蜜多是大神咒是

大明咒是无上咒是无等等

咒能除一切苦真实不虚故说

诸佛，依般若波罗蜜多故，得／阿耨多罗三藐三菩提。故知／般若波罗蜜多，是大神咒，是／大明咒，是无上咒，是无等等／咒。

能除一切苦，真实不虚。故说／

般若波罗蜜多咒，即说咒曰：／『揭谛揭谛。般罗揭谛。／般罗僧揭谛。菩提莎婆呵。』／般若多心经。／太子太傅、尚书左仆射、燕国公／书

揭谛：佛教语。梵文音译，意为去经历、去体验。

菩提：梵文音译，觉悟、智慧。

莎婆诃：梵文音译，有吉祥、息灾等义。

据说《心经》的全部要义均包含在『揭谛揭谛，波罗揭谛，波罗僧揭谛，菩提莎婆诃』四句之中。念诵此咒，效力等同于诵读此经。

般若波羅蜜多呪即说呪曰

揭諦揭諦

般羅僧揭諦

般若多心経

般羅揭諦

菩提莎婆呵

太子太傅尚書左僕射燕國公

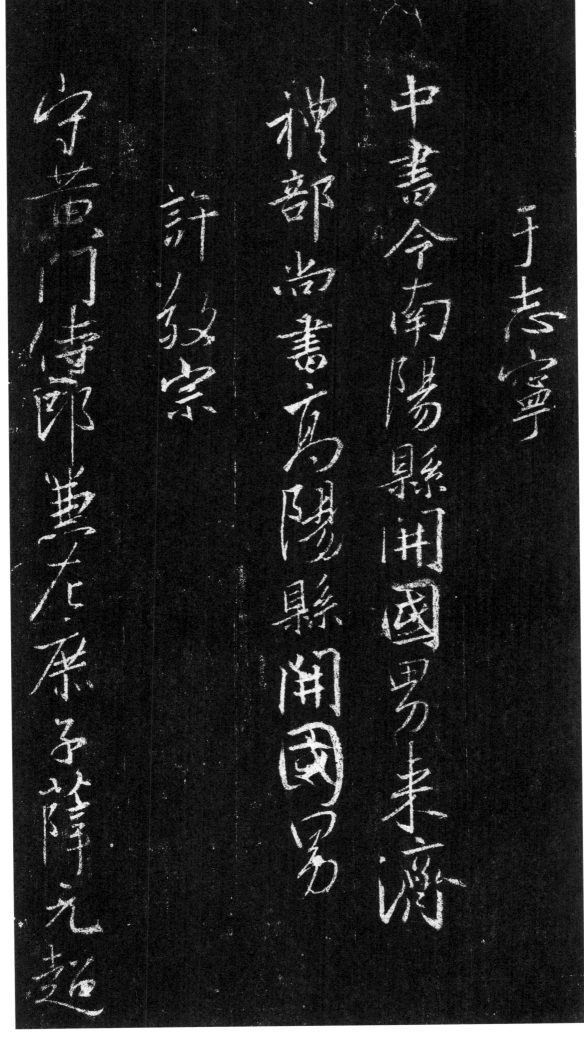

于志寧

中書令南陽縣開國男來濟

禮部尚書高陽縣開國男

許敬宗

守黃門侍郎兼左庶子薛元超

润色：这里是指修饰序文，使之更有文采。

咸亨三年：公元六七二年。『咸亨』是唐高宗李治的年号。

法侣：共同研究佛法的道友。

守中書侍郎兼右庶子李義府等奉

敕潤色

咸亨三年十二月八日京城法侶建

文林郎諸葛神力勒石

武騎尉朱靜藏鐫字